篆刻小叢書

吳昌碩篆刻三百品

◎ 名家精粹 ◎ 入門參考 ◎ 正反對舉 ◎ 全文檢索

王義驊 編著

藝文類聚金石書畫館 編

浙江人民美術出版社

圖書在版編目（CIP）數據

吳昌碩篆刻三百品 / 王義驊編著 ; 藝文類聚金石書
畫館編. —— 杭州 : 浙江人民美術出版社, 2024.1
　（篆刻小叢書）
　ISBN 978-7-5751-0099-1

　Ⅰ.①吳… Ⅱ.①王… ②藝… Ⅲ.①漢字—印譜—
中國—近代 Ⅳ.①J292.42

中國國家版本館CIP數據核字（2024）第002446號

策　　劃　胡小罕
責任編輯　洛雅瀟
責任校對　張金輝
封面設計　傅笛揚
責任印製　陳柏榮

吳昌碩篆刻三百品（篆刻小叢書）

王義驊　編著　　藝文類聚金石書畫館　編

出版發行　浙江人民美術出版社
地　　址　杭州市體育場路347號
經　　銷　全國各地新華書店
製　　版　浙江新華圖文製作有限公司
印　　刷　浙江海虹彩色印務有限公司
版　　次　2024年1月第1版
印　　次　2024年1月第1次印刷
開　　本　889mm×1194mm　1/32
印　　張　7.25
字　　數　66千字
書　　號　ISBN 978-7-5751-0099-1
定　　價　39.00圓

如有印裝質量問題，影響閱讀，請與出版社營銷部（0571-85174821）聯繫調換。

前　言

從經典範本入手，反復摹習研玩以得門徑，這是中國傳統藝術學習的不二法門。學文章有「《文選》爛，秀才半」之說，「熟讀唐詩三百首，不會做詩也會吟」是婦孺皆知的俗語；學書法有「昔人得古刻數行，專心而學之，便可名世」（趙孟頫語）之説。這些都是各門藝術掌握創作技法，養成審美眼光的津梁。篆刻學習講求「始於摹擬，終於變化」（蘇宣語），向來提倡從臨摹古印入手，名家大師也無不從寢饋秦漢璽印、前賢篆刻經典起步而漸漸自成面目。元代開啓文人篆刻時代，倡導「印宗秦漢」，輯存古印、追慕古法蔚然成風。趙孟頫《印史》、吾丘衍《古印式》、顧從德《印藪》、陳介祺《十鐘山房印舉》等，都是印史上重要的經典集成，對於推廣印學、引領風氣、滋養創新起過重要作用。

歷史上因複製傳播技術所限，普通學印者有好印譜難覓之苦。今天的情況正好相反，各種璽印篆刻圖像資源層見叠出，但如果没有合理鑒別取捨，往往莫衷一是。因此，從歷代浩瀚的璽印篆刻作品中精選一定數量的經典之作爲範本，對於篆刻啓蒙，甚

1

至對於催發今後的變法創新，都是十分必要的。「璽印三百品」系列，就是本著這樣的目的進行策劃編選的。策劃編選集中體現了以下理念：

甄選精要。三百方左右的規模，足以構成璽印篆刻每一個子門類的基本信息庫。按照這一思路，我們預備爲有志於篆刻專業學習者規劃一個基本印庫，總量在數千方左右。學習者若能將其悉數爛熟於胸，又能夠對某一門類的三百方左右認真臨摹一遍，再對其中五六十方反復臨摹研玩，有了這個基礎學習打底，再經過不斷拓展，那麼他選擇主攻方面、考慮自出機杼就有了根柢。本著這個定位，我們在浩繁的古璽篆刻文獻中百裏挑一、好中選優，注重作品本身的完美、精整和代表性，突出趙孟頫所謂的「典刑質樸之意」。

風格多元。璽印篆刻的藝術魅力在於既法度嚴謹，又意趣橫生。因此在遴選中，每一類兼顧不同的風格層面；甚至同一風格層面之下，又兼收有微妙變化者，力圖反映古代璽印篆刻的「原生態」。研習中，既要尋繹規律，更要善於發現意趣韻致上的豐富性，把握篆刻傳統中神明變化、不可端倪的境界。

多元是風格分類，而進階是難易安排。編選中初學者需要考慮、注意每進階有序。

2

階段之間的邏輯關係。比如漢印中，依次按照滿白四字官印、私印、玉印、多字印、將軍印、鳥蟲印等順序安排；流派名家印中，也是將規整工穩的置於前，奇肆險峻的置於後。這樣有利於摹習者在技法上從易向難，步步為營，銖積寸纍。而編次祇是暗含分類，沒有明確標注，目的也在於讓學習者不要心存畛域，激發大家在研習中去發現體悟。需要指出的是，技法掌握中的易與難，不等於審美境界上的淺和深。因此，各類古印摹仿研玩中「一日有一日境界」，應該成為更高層次的進階訓練。

功能實用。編輯體例設計上有兩點是專門針對摹習過程中良好習慣養成的。一是每印一正一反、一朱一黑雙出，便於養成從創作者的角度來審視印面體勢效果的習慣，以符合篆刻創作步驟與形式特徵。二是給所收的印文做全文索引，與印面相互參證，除了方便檢索之外，還考慮了養成單字篆法與印面結合審視的習慣，以更好地把握字法規律。因為離開印面孤立地看待單字形字法，篆刻的藝術生命力已喪失殆半，是不足取的。

「三百品」系列遵循篆刻法度研習、意趣體悟的規律，用心創意編選，希望能夠幫助更多愛好者步入篆刻堂奧。

3

概　述

吳昌碩（一八四四—一九二七），初名劍虞、俊，又名俊卿，以字行。別署倉石、缶廬、缶道人、苦鐵、大聾、蕪菁亭長等。浙江安吉人。近現代史上杰出的藝術大家，詩、書、畫、印俱能，皆自成家數，開新境界。

吳昌碩出生於浙江省安吉縣（一說安城東街，一說鄣吳縣），少年時即愛好金石刻印，初得門徑。十七歲時遇太平軍戰亂，弟妹皆饑饉而亡；後與家人失散，顛沛流離，以短工雜差勉強維生。二十一歲返鄉與父親團聚，全家九口人，其時僅父子二人存活。雅好文藝，於傳統文人的科舉八股興趣不大，二十二歲中秀才後，絕意科場，將精力放在文字訓詁、書法篆刻上。五十三歲被舉爲安東縣令，然「爲貧而仕，非其志也」（王个簃《吳先生行述》），到任一月便辭官不做，因有「一月安東令」「棄官先彭澤令五十日」等印。

他一生依游幕、鬻藝爲生。父親去世後便外出游學，從俞樾學習辭章文字；後尊書

4

法家楊峴爲師，請教書法辭章，又與金石鑒藏家潘祖蔭、吳雲、吳大澂等友善，得以拜觀歷代彝器文物和書畫真迹，學術修養和藝術境界大有進益。光緒九年（一八八三），在上海經高邕之介紹與任伯年訂交，和海派書畫家交往頻繁，在中西藝術融匯之風下形成了自家藝術面貌。

一九一三年，吳昌碩被推爲西泠印社首任社長，足見他在金石篆刻領域所取得的成就。

金石篆刻是他藝術之發端，其詩、書、畫的獨特風貌，都導源於金石。他曾説：「予嗜古磚，絀於資，不能多得。得輒琢爲硯，且鎸銘焉。既而學篆，於篆嗜獵碣。既而學畫，於畫嗜青藤、雪个。」（《缶廬別存·自序》）可見他的藝術之路不同於一般藝術家，是從金石到書法、詩文，再到畫的，四者相與生發，互爲助益。

在篆刻上，吳昌碩初師浙派，復汲取皖派精華，取法鄧石如、吳讓之、趙之謙諸家。又上溯秦漢，規模古璽，對詔版、封泥、碑碣、磚瓴等中的文字廣收博采，并以《石鼓》筆意入之，最終熔鑄爲大氣磅礴、意味醇厚的風格，「方寸之間，氣象萬千」。他自己曾在《刻印》一詩中説：「興來湖海不可遏，冥收萬象游鴻蒙。信刀所致意無必，恢恢游刃殊從容。」

5

頗能展現他所追求的開闊恢弘的藝術境界。

這種境界的形成，不僅是他襟懷、學養、經歷的體現，亦離不開他於字法、刀法、章法等的留心用意。吳昌碩的篆刻字法豐富，且能在一印之內，將所用書體加以統一，這歸根於他的書法功底和文字學造詣，不僅筆力雄健，而且掌握多種書體和文字的基本變化規律，結字多變。他的用刀基本功扎實，結合錢松切中帶削的刀法和吳讓之衝刀法，刻邊款大都不書墨稿，「鈍刀硬入隨意治」，開闢斑駁高古、沉雄壯道的新面。

他注重章法布局，「每作一印，必先静坐默想，反復構思，必俟心有所得，然後才在紙上起稿。在起稿時還得再三修改，有時甚至起稿至數十次，直到完全惬意時，才摹寫到印石上去」。（吳東邁《吳昌碩》）對印面排布的反復推敲，使得他的篆刻氣勢酣暢，有渾成之美。

一九二七年十一月六日，吳昌碩因中風在上海去世，享年八十四歲。其一生精勤於藝，窮達得喪，不易其志；天性真摯，交游廣闊，且樂於提携後進，從游者如陳師曾、趙古泥、錢瘦鐵等皆不凡。時云：「人謂先生書過於畫，詩過於書，篆刻過於詩，德性尤過於篆刻，

蓋有五絕焉。」（王个簃《吳先生行述》）誠爲至評。

吳昌碩一生治印不下數千，本書所呈選的三百零一方印，雖盡力反映其篆刻的多個面向，但仍是管窺蠡測，難稱完備，尚祈方家指正。

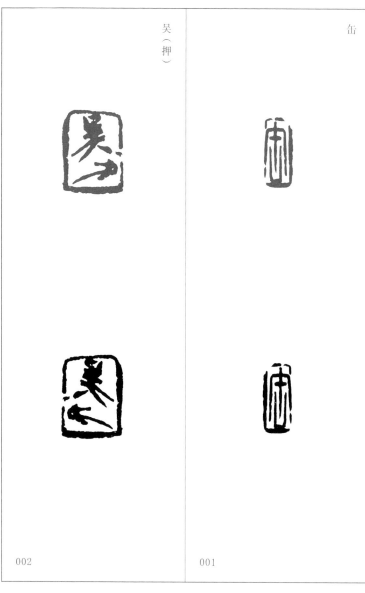

吴（押）

缶

002

001

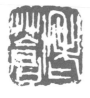

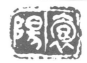

苦
鐵

苦
鐵

009

008

011

010

蒲華

蒼石

013

012

古鄣

蒲華

015

014

009

木
雞

蔭
梧

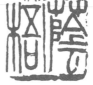

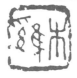

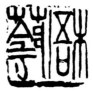

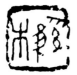

017

016

018

破荷

楓窗

020

019

貞
蟲

叔
問

025

024

028

027

園
丁

晏
廬

032

031

峻齋

園丁

034

033

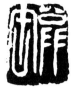

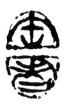

036

035

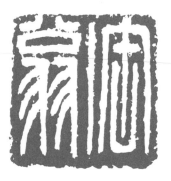

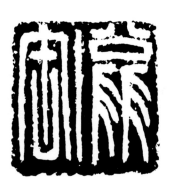

041

040

042

俊卿

侶鶴

045

044

倉
碩

鐵
鶴

047

046

049

048

沈翰

烟海

051

050

悔盒

宿道

053

052

鶴壽

窳闇

055

054

034

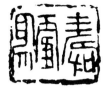

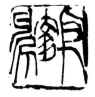

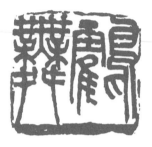

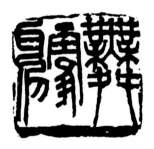

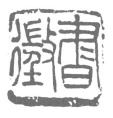

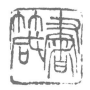

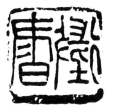

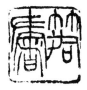

060

059

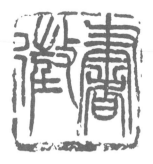

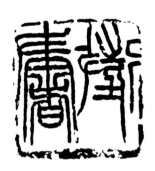

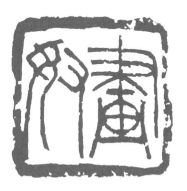

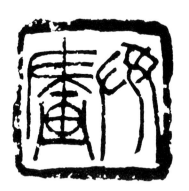

子
寬

畫
癖

064

063

067

069

068

抱員天

老復丁

071

070

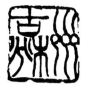

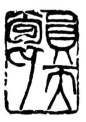

073

072

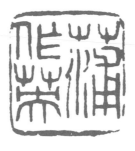

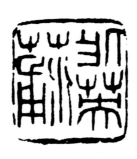

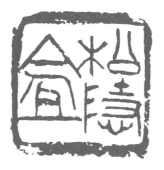

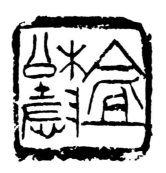

077

076

破荷亭

不息版

079

078

049

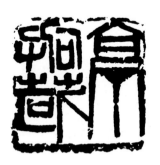

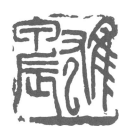

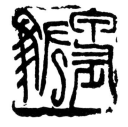

081

虞中皇

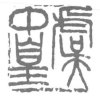

083

082

087

086

迪純盦

吴俊卿

089

088

090

無須吳

缶無咎

092

091

積跬盧

缶道人

094

093

095

傳經閣

但吹竽

097

096

061

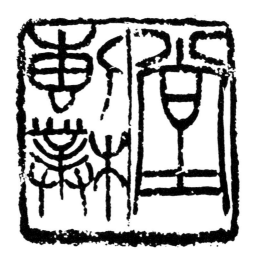

詁硯堂

鈎有須

099

半日邨

鄭于官

102

101

104

103

106

105

107

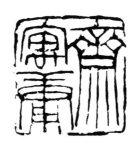

108

安平太

寵爲下

110

109

褚日池

寥天一

112

111

071

強其骨

祖金軒

114

113

115

117

116

一狐之白

絳雪廬

119

118

075

121

120

077

078

長愁養病

琅邪費氏

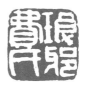

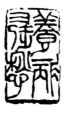

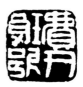

125

124

079

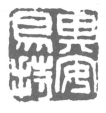

127

126

128

聚學軒主

聚學書藏

130

129

132

131

苦鐵無恙

蘭雪堂藏

134

133

135

克己復禮

葛氏祖芬

137

136

梅華手段

梅華手段

139

138

140

五湖印弖

142

141

西泠字丐

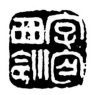

酸寒尉印

144

143

090

石人子室

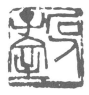

石尊不朽

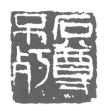

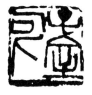

146

145

091

147

149

破荷亭長

大辯若訥

151

150

153

152

155

154

吴俊卿印

吴俊卿印

156

157

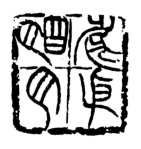

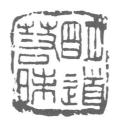

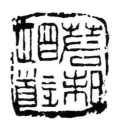

159

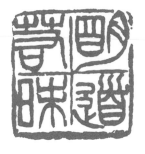

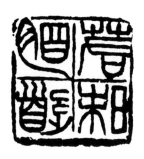

中原書弖

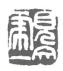

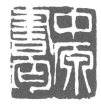

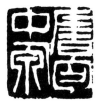

園丁墨戲

園丁墨戲

鳴珂私印

園丁文墨

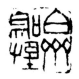

168

167

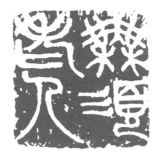

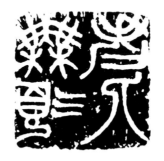

169

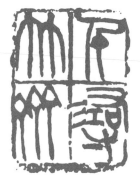

171

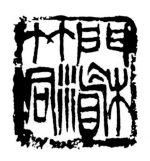

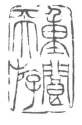

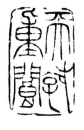

重閭天游

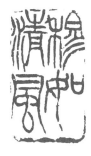

穆如清風

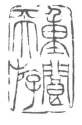

174

173

俊卿大利

歸仁里民

180

179

從牛韭馬

得時者昌

184

183

人書俱老

介壽之印

186

185

117

愛己之鈎

俞樾私印

188

187

周甲後書

愛己之鈎

190

189

庚申園丁

庚戌邑之

193

192

適夢草堂

美意延年

194

195

適夢草堂

美意延年

194

195

122

197

196

123

198

漢陽闌棠

江南退士

200

199

125

202

福昌長壽

泳翊長壽

204

203

心月同光

鶴壽千歲

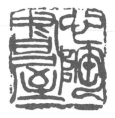

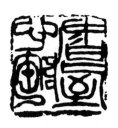

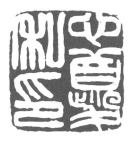

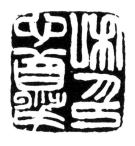

210

209

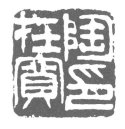

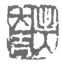

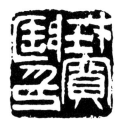

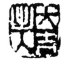

212

211

215　　　　　214

一月安東令

終日弄石

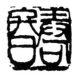

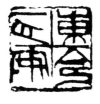

217

216

137

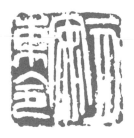

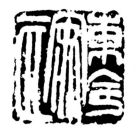

220

219

聚卿 金石壽

甘苦思食闇

222

221

223

225

224

142

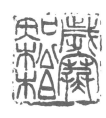

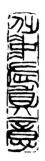

歸安施爲章

仁和高邑章

231

徐子静段观

徐士愷過眼

233

232

147

湖州安吉縣

劉世珩經眼

236

235

149

239

238

240

天下傷心男子

世珩乙亥乃降

241

242

153

154

244

246

157

247

248

千石公侯壽貴

貴池文獻世家

250

249

160

徐氏子静秘笈

仁和高邕邕之

252

251

161

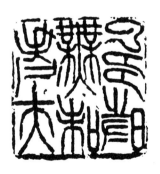

257

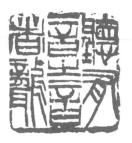

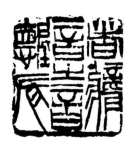

楊質公所得金石

石芝西堪讀碑記

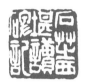

平湖葛昌枌之章

乘長風破萬里浪

園菜果蓏助米糧

係臂琅玗虎魄龍

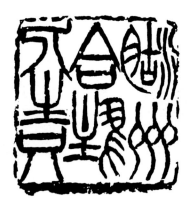

265

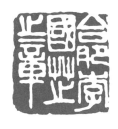

合肥李國芝之章

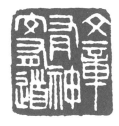

文章有神交有道

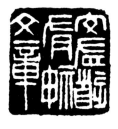

266

267

171

窸齋鑒藏書畫

安吉吳俊卿之章

269

268

172

270

十畝園丁五湖印丐

世珩十年精力所聚

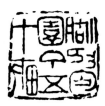

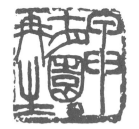

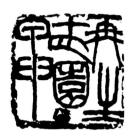

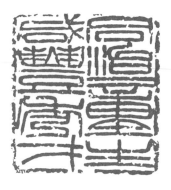

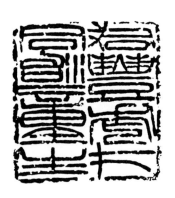

274

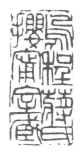

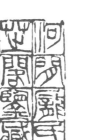

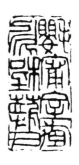

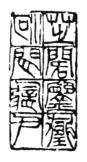

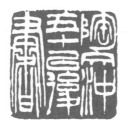

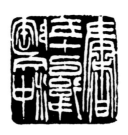

178

千里之路不可扶以繩

兩罍軒考藏金石文字

281

沈伯雲所得金石書畫

棄官先彭澤令五十日

284

283

183

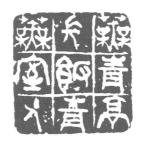

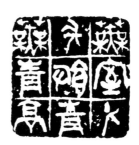

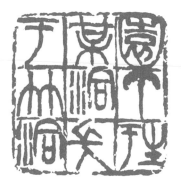

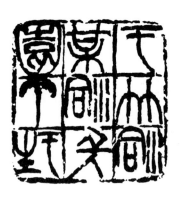

湖州安吉縣門與白雲齊

288

湖州安吉縣門與白雲齊

289

187

觀自得齋徐氏子靜珍藏印章

家住西小橋東東小橋西

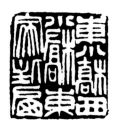

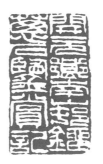

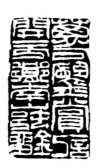

292

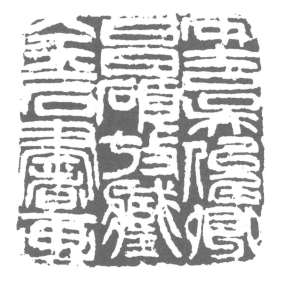

190

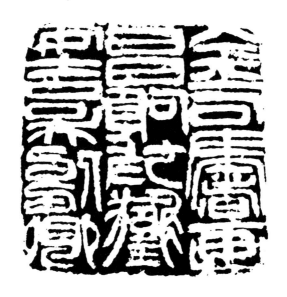

293

吳昌石自號石人子又號石敢當

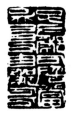

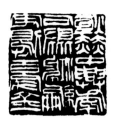

安得百家金石聚鴻編�赫中興年

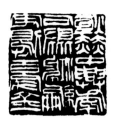

295

294

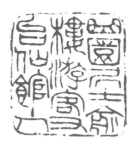

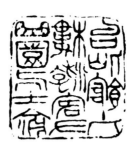

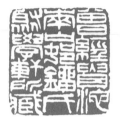

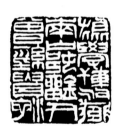

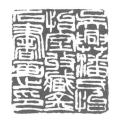

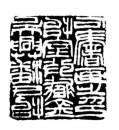

吳興潘氏怡怡室收藏金石書畫之印

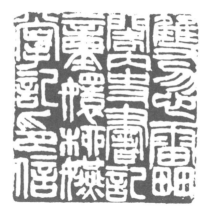

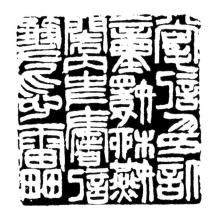

299

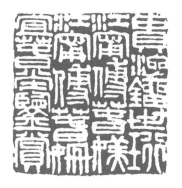

貴池劉世珩江寧傅春媄江寧傅春姍宜春堂鑒賞

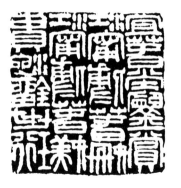

300

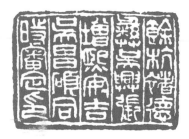

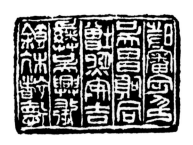

301

集評

吳君刓印如刓泥，鈍刀硬入隨意治。文字活活粲朱白，長短肥瘦妃則差。當時手刀未渠下，几案似有風雷噫。李斯程邈走不迭，秦漢面目合一籢。（楊峴《削觚廬印存·序》）

昌碩製印，亦古拙，亦奇肆。其奇肆正其古拙之至。方其睨印躊躇時，凡古來巨細金石之有文字者，仿佛到眼，然後奏刀舂然，神味直接秦漢印璽，而又似鏡鑒瓴甋焉，宜獨樹一幟。（楊峴題《缶廬印存》）

昔李陽冰稱：篆刻之法有四，功侔造化，冥受鬼神，謂之神；筆墨之外，得微妙法，謂之奇；藝精於一，規矩方圓，謂之工；繁簡相參，布置不紊，謂之巧。夫神之一字，固未易言，若吳子所刻，其殆兼奇、工、巧三字而有之者乎？（俞樾題《篆雲軒印存》）

201

漢魏之遺文，神鼎之奇制，以及古籀之源流，朱白體之區別，莫不各盡其奇，燦然必備。（施浴升《樸巢印存·序》）

燦如繁星點秋漢，媚如新月藏松蘿。健比懸崖猿附木，矯同大海龍騰梭。使刀如筆任曲屈，方圓邪直無差訛。怪哉拳石方寸地，能令萬象皆森羅……要之精力獨運處，中有真氣來相過。不知何者爲秦漢，紛紛餘子同漩渦。古人有靈當首肯，宜與盤鼎相摩挲。（施浴升《金鐘山房詩集·題吳蒼石印譜》）

惟余亦以爲翁書畫奇氣發於詩，篆刻樸古自金文。其結構之華離杳渺，抑未嘗無資於詩者也。（沈曾植《缶廬集·序》）

安吉吳君今奇杰，胸吞岣嶁包岐陽。雙目今無鄧頑伯，只手古有蔡中郎。使鐵如風毫如劍，求者冠蓋道相望。（崔適《觶廬詩集·題吳倉石元蓋寓廬詩集》）

202

蓋先生以詩、書、畫、篆刻負重名數十年。其篆刻本秦漢印璽，斂縱盡其變，劖鑱造化，機趣洋溢；書摹《獵碣》，運以鐵鈎鎖法；爲詩至老彌勤苦，抒攄胸臆，出入唐宋間健者；畫則宗青藤、白陽，參之石田、大滌、雪个，迹其所就，無不控括衆妙，與古冥會，劃落臼窠，歸於孤賞。其奇崛之氣，疏樸之態，天然之趣，畢肖其形貌，節概情性以出，故世之重先生藝術者，亦愈重先生之爲人。（陳三立《安吉吳先生墓志銘》）

青藤雪个遠凡胎，老缶衰年別有才。我欲九原爲走狗，三家門下轉輪來。（齊白石《老萍詩草》）

於篆刻研習爲尤深，所用刀圓幹而鈍刃，異於常人用以治印者。分朱布白，結字構體，一本於秦漢印璽。宗元嘗謂先生治印，當代誠無其匹。即王元章始創花乳石印以還，鎸削之妙，能齊於先生者，不數覯也。是以得者爭藏弄之。（諸宗元《缶廬先生小傳》）

吳俊卿非學皖派者，但其中年所作，稍近揚州吳氏（熙載），能以圓勝，能以氣勝，

203

其指歸與皖派同。古雅澤樸，又硯林丁氏之法乳也。大抵并取浙皖之長，而歸其本於秦漢。《缶廬印集》中爲貴池劉氏、平湖葛氏所製諸印，導源《石鼓》，旁搜金陶文字，不拘一格，能會其通，所謂自成一家，目無餘子，近世之宗匠也。（壽石工《篆刻學講義》）

今昌碩吳先生以書畫名海內，而其篆刻，更能空依傍而特立，破門户之結習，挈長去蔽，自爲風尚，蓋當代一人而已。先生印學導源漢京，凡周秦古璽、石鼓、銅盤，泊夫泥封、瓦甓、鏡匋、碑碣，與古金石之有文字資考證者，莫不精摹其旨趣，融會其神理。故其所詣，直可轢趙（之謙）撝吳（讓之）、邁丁（敬）、超黃（易）、睥睨文（彭）、何（震），匹儷吾（衍）趙（孟頫），由是隨兩漢跂姬嬴，俾垂絶之學得以復續，又不僅爲當代一人已也。（葛昌楹《缶廬印集三集·序》）

人謂先生書過於畫，詩過於書，篆刻過於詩。德性尤過於篆刻，蓋有五絶焉。（王

204

吳俊卿字蒼石，號苦鐵，又號破荷，別字缶廬，晚號老缶。安吉諸生，入貲以知縣

分發江蘇，越月即棄去。好金石，受知於沈仲復，吳平齋、陸存齋、楊邈翁諸公，故學

有根柢。喜學《石鼓》，刻印直凌秦漢，渾厚古老，一如其書。晚年兼工花卉，專以氣韵勝，

在青藤、白陽之間。（張可中《清寧館治印雜說》）

吳俊卿，繼撝叔之後，為一時印壇盟主。其氣魄宏大，天真渾厚，純得乎漢法。吳

氏身兼衆長，特以印為最，遠邁前輩，不可一世。即東瀛海隅，亦競相爭效。然得其真

傳者，能有幾人也？（孔雲白《篆刻入門》）

年近三十銳意篆刻，初訪浙派，於鄧石如、趙之謙、徐三庚皆曾致力，尤得於吳讓

翁之運刀如筆，與錢叔蓋切中帶削之刀法，後獲見周秦兩漢封泥暨磚甓文字，融會變化，

而以《石鼓》之筆入之，清剛高古，自成體貌。用圓杆鈍刃驅馳石骨，益顯渾樸。其印

看似不經意，而虛實呼應，某處借邊，其畫拼連或殘缺，皆從整體考慮，細心經營，非

率意者可比。（馬國權《近代印人傳·吳昌碩》）

【點　畫】

三　畫

之　076, 082, 119, 120, 121, 181, 182, 185, 188, 189, 192, 224, 243, 251, 258, 261, 266, 269, 279, 298

四　畫

卞　256

文　161, 165, 191, 249, 254, 267, 277, 278

心　095, 206, 207, 208, 241

五　畫

主　129, 148, 286, 296

半　102

立　178

六　畫

亦　117

交　267

亥　242

沖　277

州　073, 236, 237, 265, 288, 289

江　199, 300

池　112, 249, 297, 300

安　110, 127, 217, 218, 219, 230, 236, 237, 238, 239, 269, 288, 289, 293, 295, 301

字　143, 256, 278

米　263

七　畫

汋　201

沈　051, 283

社　245

八　畫

庚　192, 193

法　255

河　276

泠　143, 245

泮　175

泳　202, 203

治　274

怡　298

定　301

宜　300

官　101, 284

放　198

九　畫

前　158

美　195, 196

亭　079, 080, 150, 286

洞　172, 280, 287

恨　255

室　146, 147, 275, 286, 298

客　296

染　105, 106

施　230

祖　113, 136

神　267

音　258

十　畫

海　050, 107

浪　262

浚　023

281, 282, 291, 293, 297, 298

賫　065
霜　234
鞫　234

十八畫
騎　069

廿 畫
攖　275
蘭　134

廿一畫
夒　208
歡　131

廿二畫
聽　095, 121, 258
鑒　268, 276, 292, 300

廿四畫
觀　233, 291

【豎　畫】

三　畫
小　201, 290
山　220, 292, 297

四　畫
中　083, 162, 227, 234, 245, 295
內　299
日　102, 107, 112, 216, 284, 285
水　175

五　畫
且　247
史　299
只　265
目　120
甲　081, 190, 273
申　193, 273

六　畫
光　206
同　206, 274, 301
回　168

此　227
曲　296

七　畫
助　263
吳　002, 028, 086, 087, 088, 091,
　　154, 155, 156, 157, 228, 238,
　　239, 269, 293, 294, 298, 301
吹　096
男　241
見　161
里　179, 262, 279

八　畫
叔　024
味　257
岸　168
迪　089
果　263
昌　027, 135, 183, 204, 228, 261,
　　293, 294, 301
明　158, 159, 160

檢字表

說明：本表以通用繁體字之起始筆畫爲序，單字分爲橫豎撇點折五類，同一起始筆畫之字按照筆順由簡到繁排序。單字索引標示數字爲印章編號，同一印中出現的同一字僅標注一次。

【橫　畫】

一　畫
一　111, 119, 120, 161, 217, 218, 243, 247

二　畫
丁　032, 033, 070, 163, 164, 165, 193, 271, 273, 280, 287
二　121, 255
十　243, 271, 272, 273, 277, 284

三　畫
三　282
下　109, 241
于　101, 105, 106, 214, 231, 287
土　244
士　140, 199, 232, 296
才　274
寸　076
大　151, 180, 211, 228

四　畫
丐　142, 143, 162, 271
不　077, 078, 132, 145, 214, 270, 279
元　256, 292
五　141, 142, 271, 277, 284
夫　257

天　071, 072, 111, 174, 241
太　110
王　255
木　017
瓦　197

五　畫
世　235, 242, 249, 272, 282, 300
平　022, 110, 152, 261
古　015, 073
可　279
右　296
未　213
甘　007, 221
石　012, 145, 146, 147, 148, 149, 216, 220, 222, 223, 240, 244, 250, 259, 260, 278, 281, 283, 292, 293, 294, 295, 298

六　畫
再　273
邪　124
邦　102, 292, 297
在　197, 212, 280
芝　260, 266, 276
吉　211, 236, 237, 238, 239, 269, 288, 289, 293, 301